沒基礎也ok！

簡單插畫練習

只要一週就上手～

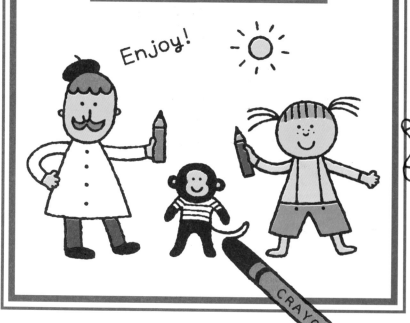

Enjoy!

 ささき ともえ 著
SA SA KI TO MO E

人物介紹

介紹導覽本書的人物！

MONKEY
小猴

和瑪姬要好的夥伴。據說是某位船員的寵物，但細節不詳。似乎喜歡猜謎。

MAGGI
瑪姬

喜歡看畫的小女孩。但卻不會畫畫。因"簡單"一詞動心而在本書登場。喜歡的食物是彈珠汽水和橘子。

OJISAN
歐吉桑

住在瑪姬家附近，是一位畫家。有時會和瑪姬一起去海釣。好像是瑪姬爸爸的朋友……？喜歡的食物是燻魚。

插畫進步的祕訣

在學習插畫之前，先牢記進步的祕訣。
如果從平時就勤於練習，或許就能成為一名插畫家！？

探索

探索各種自己在意、感興趣的事物。從身邊常見的事物到幻想的生物，最重要的是發揮想像！

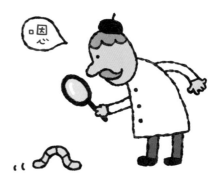

先畫畫看

一發現在意的事物時，總之先畫畫看。隨身攜帶記事本與鉛筆，就能隨時隨地動手作畫。

素描看看

仔細觀察眼前的事物，素描下來看看。仔細觀看，可能會從中發現有趣的圖案、意外的顏色。有新的發現！

目 錄

步驟 1
從點到面、立體

步驟 2
畫人看看

步驟 3
畫服裝雜貨看看

步驟 4
畫動物・植物看看

步驟 5　畫食物與小物

步驟 6　畫景物或交通工具

 步驟 7 使插畫栩栩如生的著色方法

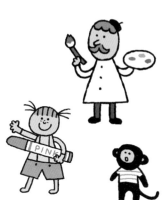

把各種物品畫成插畫看看 !!

如果在留言便條、信件或各種物品搭配自己畫的插畫，就會變得有新鮮感。
在此介紹生活中能用到的插畫實例。

留言卡

在簡單的便條紙加上插畫就變成這樣！

在道謝的便條加上插畫，來表達心意。

雖然是留言便條，但加上簡單的插畫就變得很可愛！

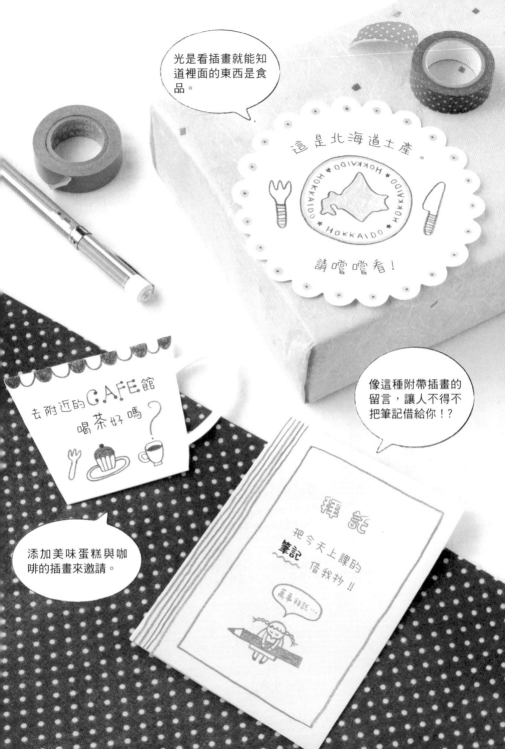

9

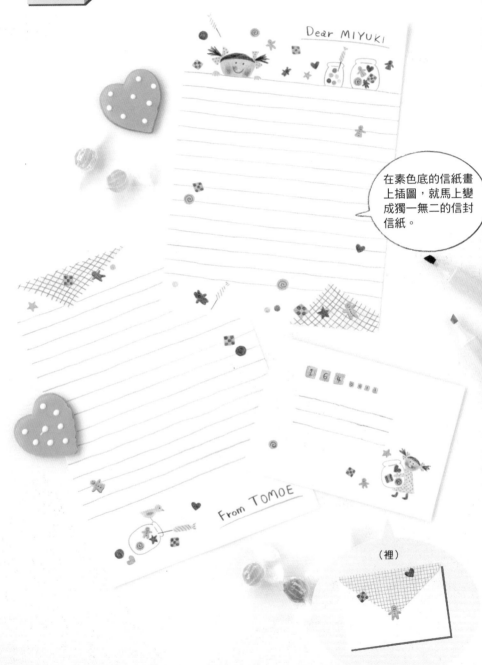

在素色底的信紙畫上插圖，就馬上變成獨一無二的信封信紙。

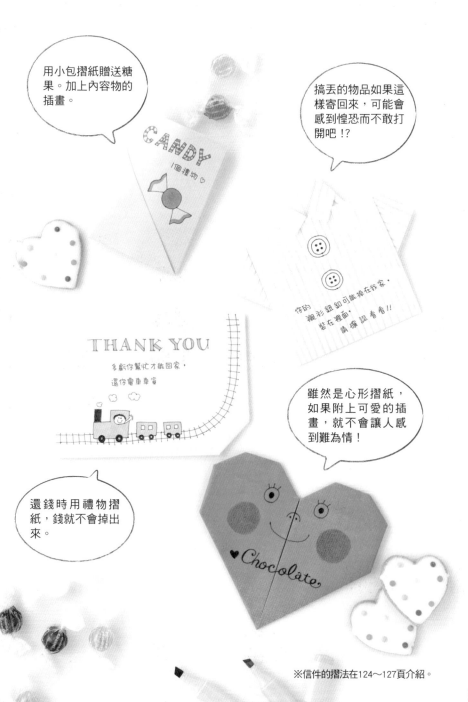

用小包摺紙贈送糖果。加上內容物的插畫。

搞丟的物品如果這樣寄回來,可能會感到惶恐而不敢打開吧!?

雖然是心形摺紙,如果附上可愛的插畫,就不會讓人感到難為情!

還錢時用禮物摺紙,錢就不會掉出來。

※信件的摺法在124～127頁介紹。

祝賀結婚的卡片，
賀詞也點綴的很華
麗。

入学
おめでとう

在文字中加入圖案
就變得可愛。

HAPPY
WEDDING

Hello!
New Baby

把文字部分加粗，
就會變成有魅力的
文字。

如果把裝飾邊加在素色底的紙或文字周圍，就會顯得很華麗。

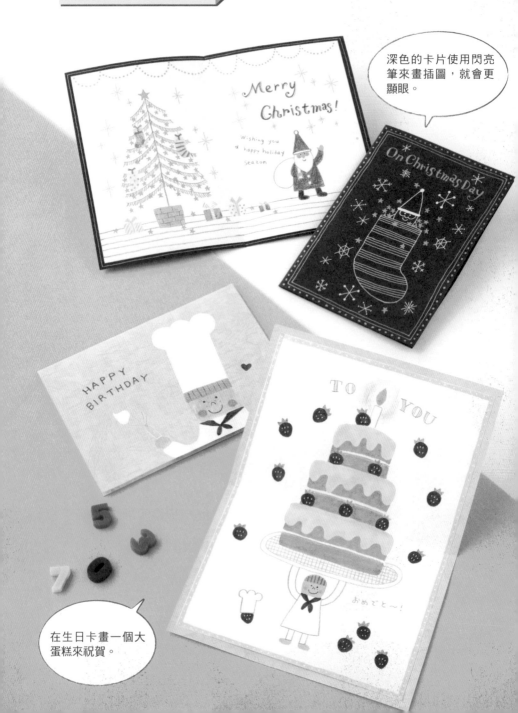

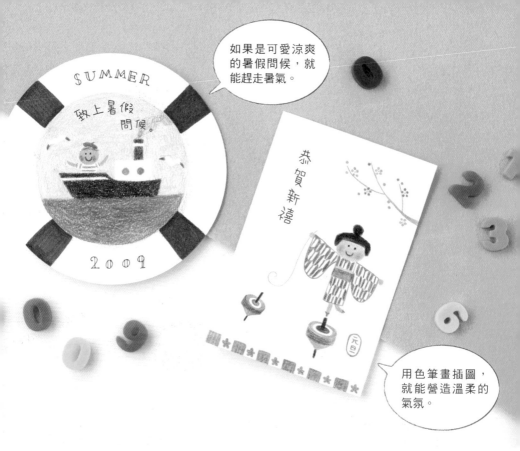

如果是可愛涼爽的暑假問候，就能趕走暑氣。

用色筆畫插圖，就能營造溫柔的氣氛。

方便的小知識！

普通、長方形的郵件是做為「定形郵件」來處理。除此以外的郵件（如上述暑假問候般的圓形郵件、扇形郵件、非紙類郵件等），均做為「定形外郵件」來寄送。寄送時，請在郵局的窗口確認。
郵件的費用請參考右邊的郵資表。

註：此為日本的情形，台灣的郵件資費表可上「中華郵政全球資訊網」的郵件業務查詢。

●郵件的郵資表

內　　容	重　　量	郵　　資
普通明信片	6g以下	50
定形郵件	25g以下	80
	50g以下	90
定形外郵件	50g以下	120
	100g以下	140
	150g以下	200
	250g以下	240
	500g以下	390
	1kg以下	580
	2kg以下	850
	4kg以下	1,150

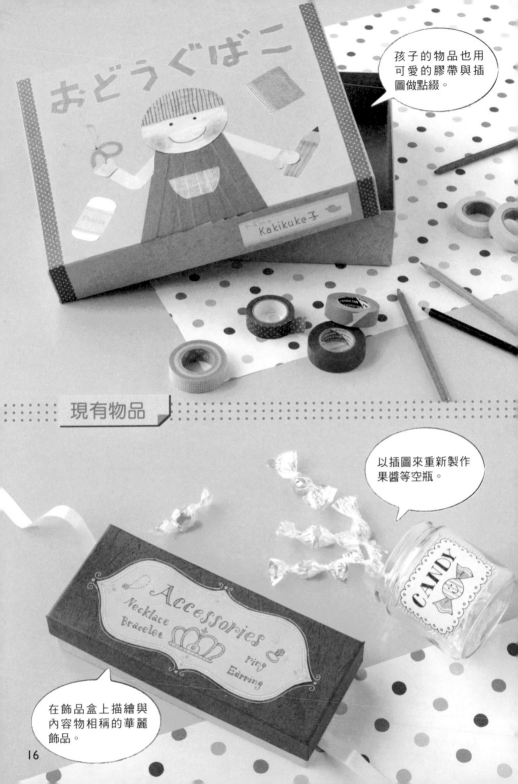

おどうぐばこ

name Kakikuke子

孩子的物品也用可愛的膠帶與插圖做點綴。

現有物品

以插圖來重新製作果醬等空瓶。

Accessories
Necklace
Bracelet
ring
Earring

CANDY

在飾品盒上描繪與內容物相稱的華麗飾品。

☀ 準備用品 ···

鉛筆

只要能畫，不管是自動鉛筆還是原子筆都可以，但建議最好使用好畫又好擦的鉛筆。

＊軟橡皮

橡皮擦

畫錯時可以擦掉。

※軟橡皮是素描用橡皮擦。在修飾細小部份或想製造模糊效果時很好用。

SKETCH
BOOK
素描簿

白紙、素描簿等

只要是能輕鬆畫的紙都可以。影印紙意想不到的好畫。

色筆

只要能畫，不論是馬克筆還是繪畫顏料均可，但如果要畫在薄紙而不滲到背面，剛開始色筆比較好用。

☀本書的使用方法······························

首先依個別主題，解說插畫的畫法與秘訣。可參考書中人物的建議！

在「LESSON」，參考之前所介紹的畫法與秘訣，實際動筆畫看看。

在「Step up」，解說之前練習的插畫應用。只要解決這個問題，你就能成為插畫達人！

那麼，開始吧！

從點到面、立體

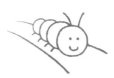

CRAYON

以點來表現看看

雖然是單純的點，但如果畫成一列或畫很多來圖案化，就能看成各種物品。在我們身邊有不少只用點就能表現的物品。

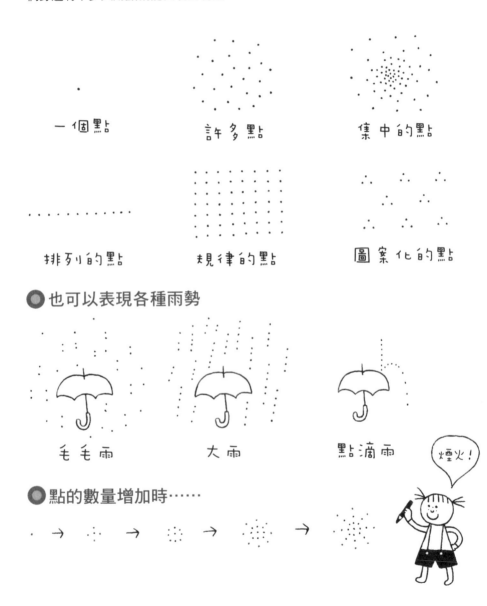

一個點　　　　　　許多點　　　　　　集中的點

排列的點　　　　　規律的點　　　　　圖案化的點

● 也可以表現各種雨勢

毛毛雨　　　　　　大雨　　　　　　　點滴雨

煙火！

● 點的數量增加時……

Lesson 畫點來完成插畫

畫歐吉桑的鬍子

讓它下雨

畫桌布的圖案

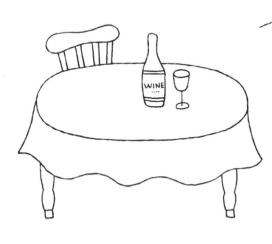

畫聚集在巧克力的螞蟻

以線來表現看看

直線、曲線、平行線或纏繞的線等,線的種類各式各樣。在畫圖案或裝飾邊時線條也能派上用場。加上一些變化就能顯出不同的個性。

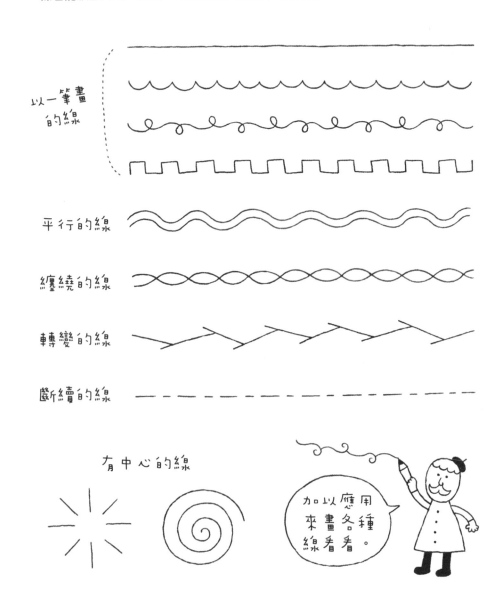

以一筆畫的線

平行的線

纏繞的線

轉變的線

斷續的線

有中心的線

加以應用來畫各種線看看。

 加上線條來完成插畫

畫走到家的道路

用自己喜歡的線來框起文字

HAPPY
BIRTHDAY

在裙子畫圖案

把燈點亮

以形狀來表現看看

形狀是畫物體的基本元素。除○△□以外，還有其他各種形狀。組合2種以上的形狀時，就能更擴大表現物體的範疇或種類。

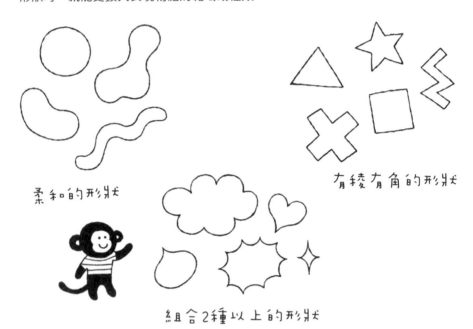

柔和的形狀

有稜有角的形狀

組合2種以上的形狀

● 加減形狀就變成……

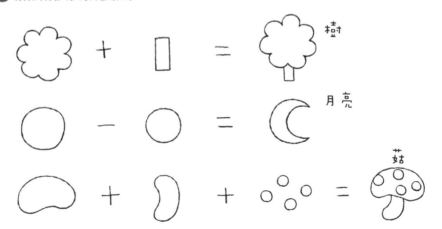

樹

月亮

菇

Lesson 畫形狀來完成插畫

在城堡加上屋頂

使皇冠閃閃發亮

畫雲

畫青蟲

畫輪廓

呈現立體感

在我們的生活周遭，所有的事物都是以立體形狀呈現的。只要將兩個重疊的面連接起來，就能畫出簡單的立體形狀。來描畫各種物體的立體形狀吧！

● 立體的描繪順序

1. 重疊2個相同形狀。　　　2. 把角連接起來。　　　3. 擦去不用的線。

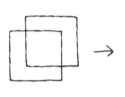 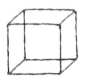 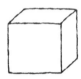

● 尖形立體的描繪順序

1. 決定形狀。　　2. 變成斜向。　　3. 在上方的正中央附近畫點。　　4. 把點與角連接起來。　　5. 擦去不用的線。

 畫立體來完成插畫

把各物件放進各種形狀的箱子內

把家變成立體

畫金字塔

利用透視法來畫看看

透視是表現空間遠近的技法，就是 "perspective"（遠近法・透視法）的簡稱。建築物或房間都能利用透視法來畫。

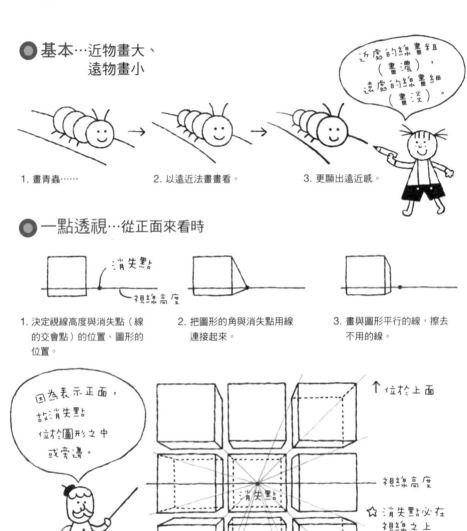

● **基本**…近物畫大、遠物畫小

近處的線畫粗（畫濃），遠處的線畫細（畫淡）。

1. 畫青蟲……

2. 以遠近法畫畫看。

3. 更顯出遠近感。

● **一點透視**…從正面來看時

消失點

視線高度

1. 決定視線高度與消失點（線的交會點）的位置、圖形的位置。

2. 把圖形的角與消失點用線連接起來。

3. 畫與圖形平行的線，擦去不用的線。

因為表示正面，故消失點位於圖形之中或旁邊。

↑ 位於上面

視線高度

消失點

☆ 消失點必在視線之上

↓ 位於下面

● 二點透視…斜向來看時

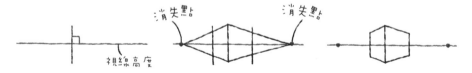

1. 決定視線高度，畫垂直的線，決定圖形的位置與高度。

2. 考慮圖形的角度，來決定消失點的位置，連接正中央的線。

3. 擦去不用的線。

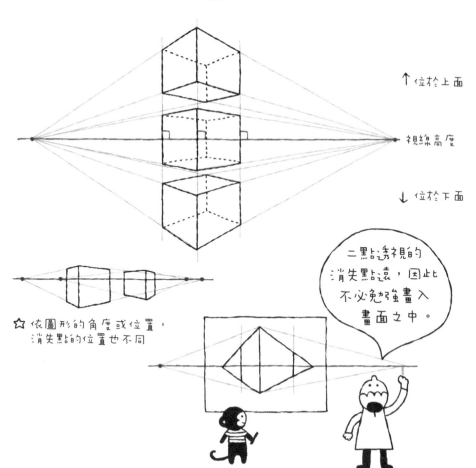

↑ 位於上面

視線高度

↓ 位於下面

☆ 依圖形的角度或位置，消失點的位置也不同

二點透視的消失點遠，因此不必勉強畫入畫面之中。

● 三點透視…向上看時

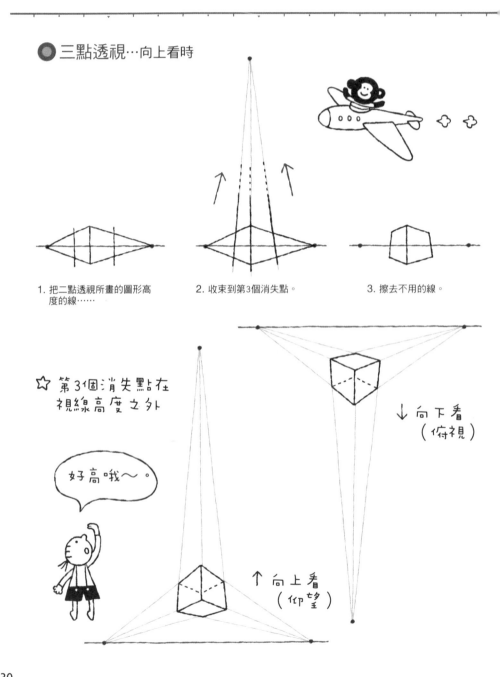

1. 把二點透視所畫的圖形高度的線……

2. 收束到第3個消失點。

3. 擦去不用的線。

☆ 第3個消失點在視線高度之外

好高哦～。

↓ 向下看（俯視）

↑ 向上看（仰望）

Lesson 利用透視圖來完成插畫

在倉庫中畫很多箱子

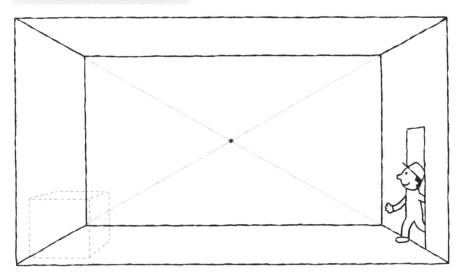

把箱子放在
台車上

把箱子向上堆疊

接著，畫人看看。

畫人看看

畫臉看看

畫人時不可欠缺的是臉。以簡單不同的畫法就能表現各種表情，而且依五官的形狀或位置，印象也會不同。如果在物品上畫臉就能擬人化。

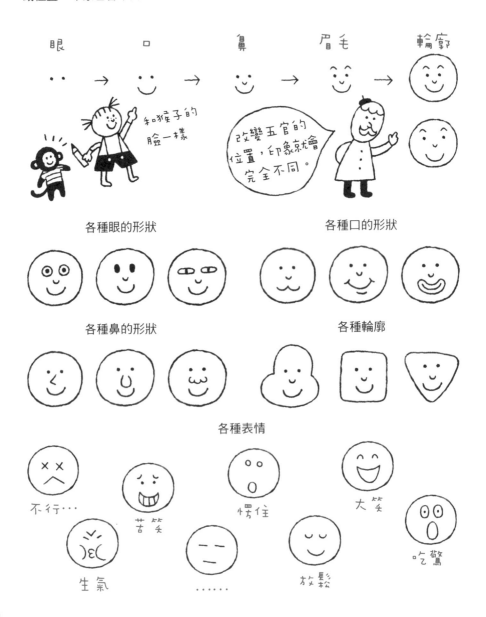

Lesson 畫臉的五官來完成插畫

在各種物品上畫臉

畫眼

畫口

畫鼻

畫輪廓

畫各種表情

生氣　　　　微笑　　　　吃驚　　　　喜歡的表情

畫不同的髮型

髮型是表現一個人個性的重點之一。插畫的情形，即使臉相同，但僅改變髮型就會變成另一個人。

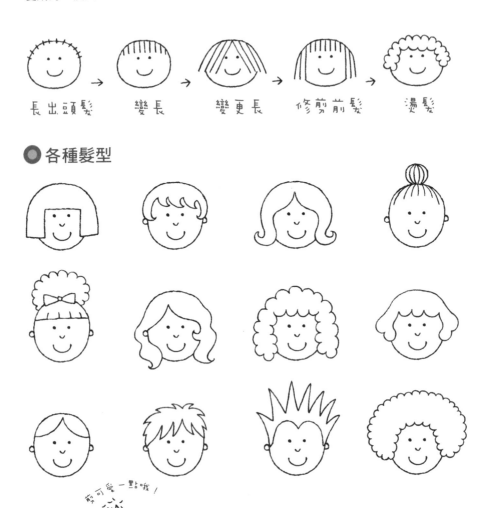

長出頭髮 → 變長 → 變更長 → 修剪前髮 → 燙髮

● 各種髮型

Lesson 畫頭髮來完成插畫

畫自己喜歡的髮型看看

畫和服裝相配的髮型看看

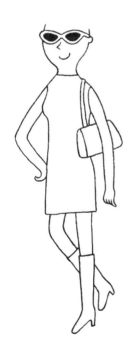 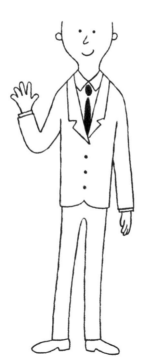 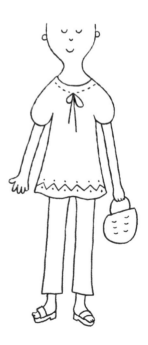

畫出方向

學會畫正面的臉後，接著就把臉的方向上下左右改變來畫。把五官聚集在所面對的方向，臉就會顯出動態。也要注意五官的平衡。

● 橫向動態

● 縱向動態

脖子的位置

也要注意耳的位置！

● 意識下巴或面頰⋯⋯

 畫出臉的方向來完成插畫

畫各種角度的臉

向上　　　　　斜向　　　　　向下　　　　　橫向

配合各個位置來畫臉

看腳邊

看側面

仰望天空

畫手看看

手的動作能豐富表現狀態或心情。意識關節，讓手有在動的感覺。此外，和臉組合能讓感情表現更豐富。

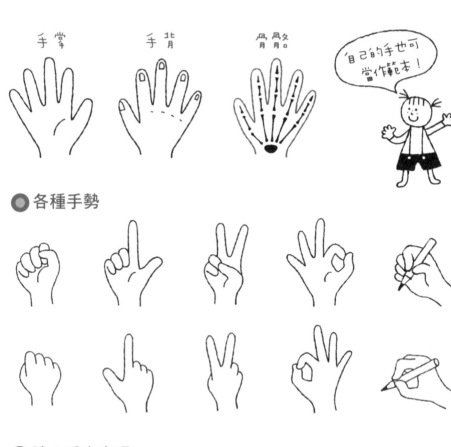

● 各種手勢

● 臉＋手來表現

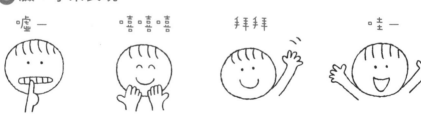

Lesson 畫手來完成插畫

畫猜拳的手

畫配合表情的手

好極了

嘻嘻

生氣

自由組合臉與手來畫畫看

畫身體看看

首先，以簡單的線條來掌握全身的動態。在骨架加上肉，就能表現單純的動作。

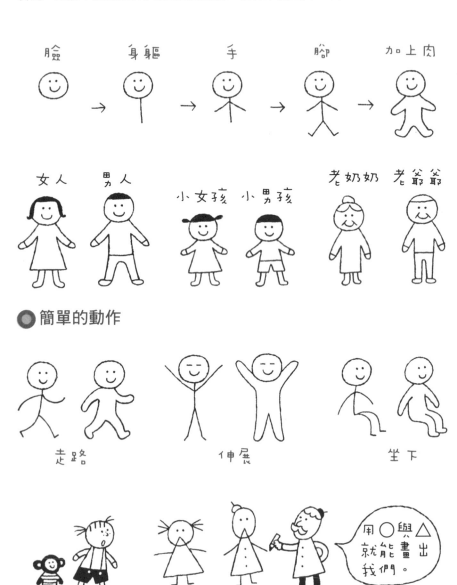

● 簡單的動作

走路　　　　　伸展　　　　　坐下

用○與△
就能畫出
我們。

Lesson 在街上畫各種人

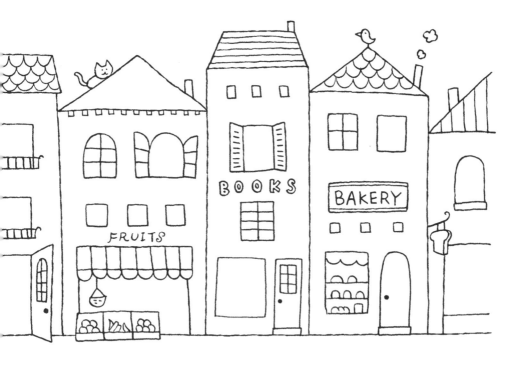

FRUITS

BOOKS

BAKERY

Candy

意識骨骼來畫看看

經由前頁懂得把握全身的形象後，接下來要開始意識到骨骼的存在。畫動態的插畫時，了解身體的骨架就能畫得平衡。

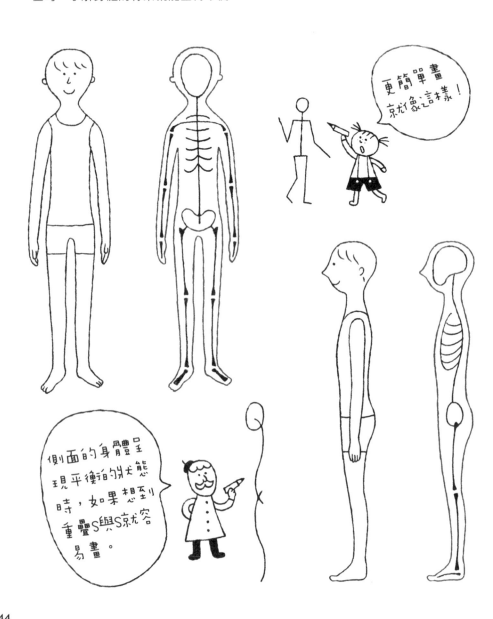

Lesson 意識骨架來完成插畫

<div style="text-align:center">在骨架上加肉看看</div>

<div style="text-align:center">形成動態，畫在公車站牌排隊等車的人</div>

意識重心來畫看看

活動身體時，最重要的是重心。身體一動，重心也會跟著動。如果弄錯重心，就會變成失去平衡的插畫，因此進行描畫時，必須意識到這點。

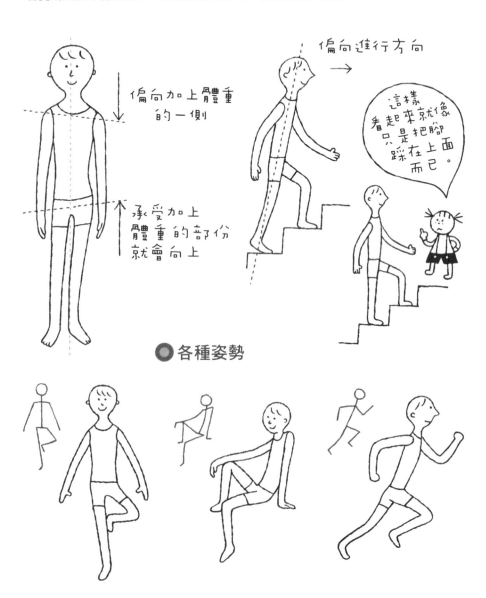

偏向加上體重的一側

承受加上體重的部份就會向上

偏向進行方向 →

這樣看起來就像只是把腳踩在上面而已。

● 各種姿勢

Lesson 加上符合情境的動作來完成插畫

畫正在追貓的人

畫上階梯的人

畫走鋼索單腳站立的人

男女老幼不同的畫法

男人、女人，不同的年齡，身體的結構也不同，譬如「肩膀寬」「頭大」等。理解各自的特徵，就能簡單畫出男女老幼的差異。

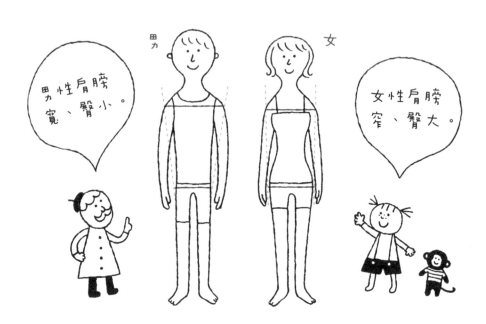

男性肩膀寬、臀小。

女性肩膀窄、臀大。

●越小的孩子，頭對身體的比例越大、頸也越短

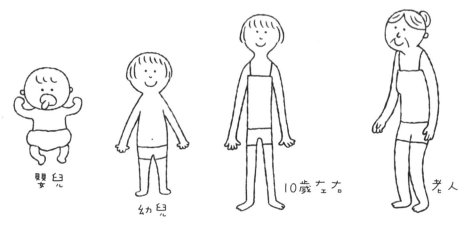

嬰兒

幼兒

10歲左右

老人

Lesson 在公園中畫出各種人

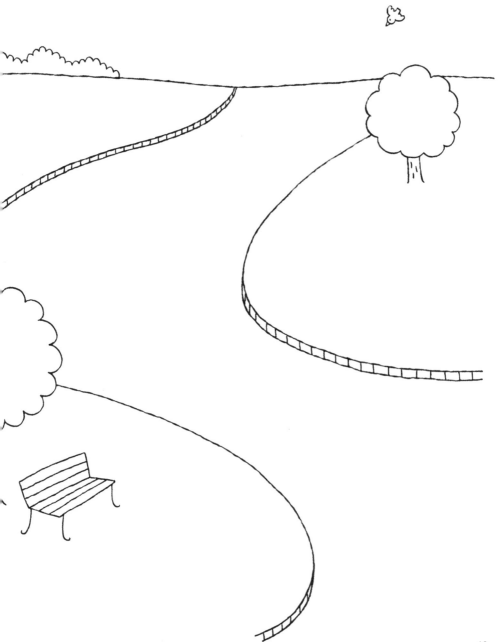

畫服裝雜貨看看

畫洋服

洋服說來簡單，種類卻繁多。有氣球形狀的服裝，也有緊身服。從自己現有喜歡的洋服到想穿穿看的洋服，請多畫畫。

● 各種洋服的輪廓

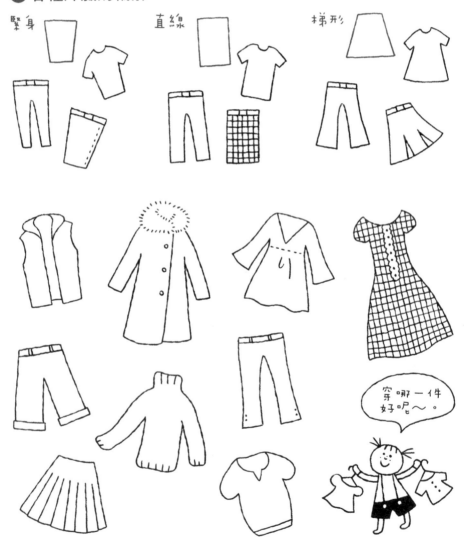

穿哪一件好呢～。

Lesson 畫洋服來完成插畫

| 畫裙子 | 畫T恤 | 畫西裝褲 |

給女孩穿上自己喜歡的洋服

畫和服

日本傳統和服，也是希望畫成插畫的題材之一。和服的特徵是不顯露出身體的線條。不論是女人、男人都變成直筒形（上下一樣粗）的身體。也不要忘記畫上腰帶和細縧帶。

 畫

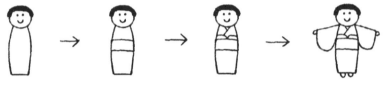

1. 輪廓是直筒形軀幹、溜肩。

2. 畫腰帶。

3. 畫衣領與腰帶襯墊。

4. 畫袖子與腳。

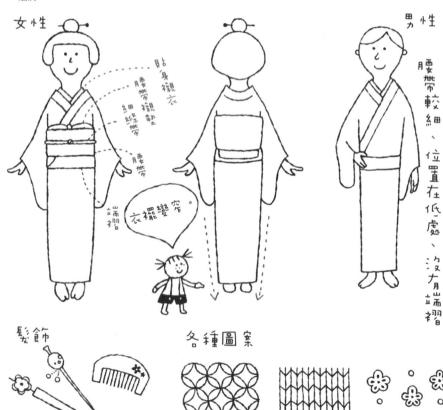

女性

貼身襯衣
腰帶襯墊
細縧帶
腰帶
端褶

衣襬變窄。

男性

腰帶較細、位置在低處、沒有端褶

髮飾

各種圖案

54

 畫和風圖案或穿著和服來完成插畫

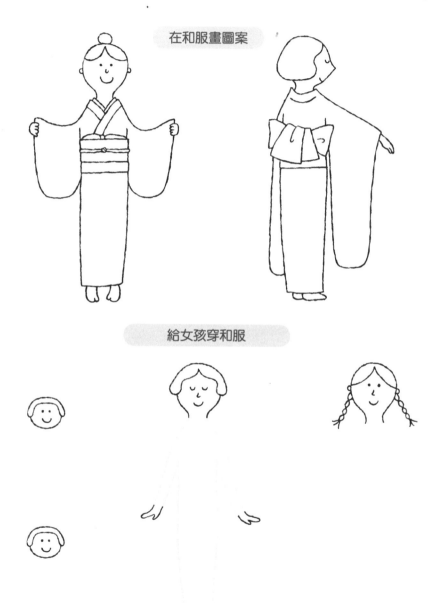

畫帽子・鞋子

決定服裝後，接著來搭配帽子與鞋子吧！決定要看起來可愛或帥氣，享受各種造型。但也要留意人的頭或腳的平衡。

● 各種帽子

● 各種鞋子

考慮腳形來畫。

 畫帽子與鞋子來完成插畫

穿上鞋子

涼鞋　　　　　長筒靴　　　　　高跟鞋　　　　喜歡的鞋子

戴上帽子、穿上鞋子

畫飾品

先從款式簡單的東西開始畫，熟悉後再向細緻的款式挑戰！飾品的體積小，因此和人組合來畫時，畫稍大才會顯眼。

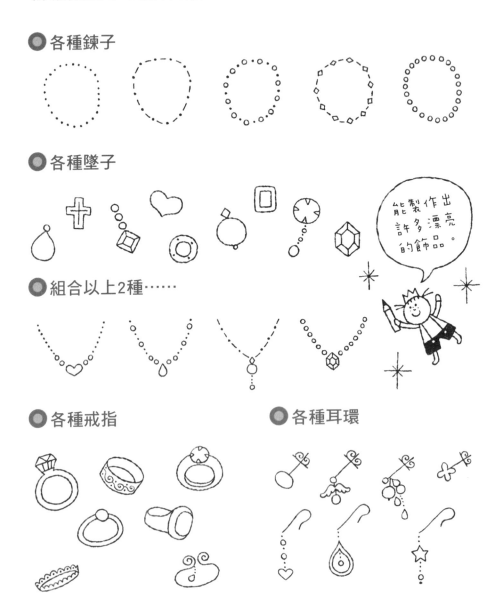

● 各種鍊子

● 各種墜子

能製作出許多漂亮的飾品。

● 組合以上2種……

● 各種戒指

● 各種耳環

畫飾品來完成插畫

畫頸鍊與耳環

 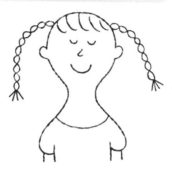 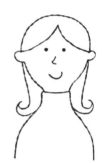

畫手鍊與戒指

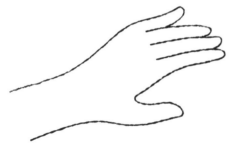 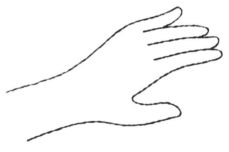

把喜歡的飾品放入箱子中

畫提包・小物

提包或皮夾、小錢包有各式各樣的形狀或大小。亦有皮革、合成皮等各種材質。
想像季節或目的，和人組合在一起時，也要考慮和服裝保持平衡來畫。

● 各種款式的提包

● 各種小物

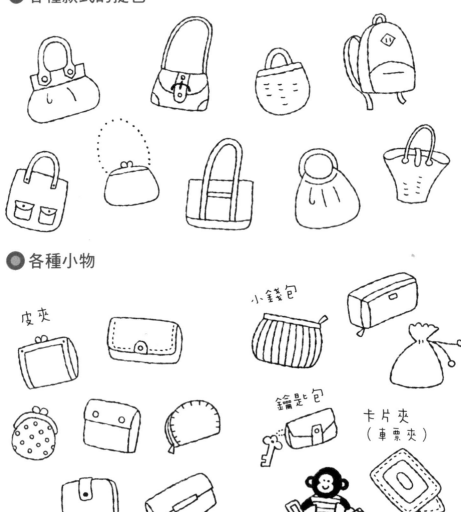

皮夾

小錢包

鑰匙包

卡片夾
（車票夾）

 畫提包或小物來完成插畫

在展示櫥窗放入提包來裝飾

攜帶提包與小物

61

Lesson 在舞台上畫穿漂亮服裝的模特兒

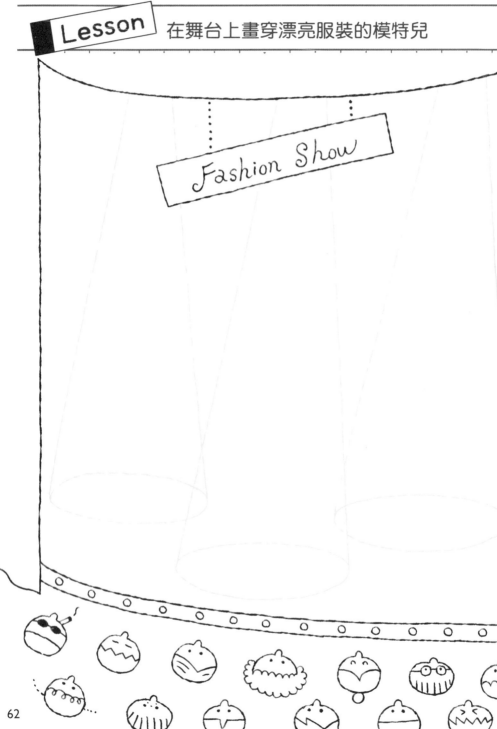

Fashion Show

利用在步驟3練習的插畫來畫模特兒。把服裝、雜貨、飾品和人組合，搭配得可愛又漂亮。

63

畫不同職業的制服

為能有效率的工作，制服下過各種工夫設計。雖然經常看到類似的制服，但鈕釦的位置或帽子卻不同。請畫你所憧憬的制服看看。

● 各種職業

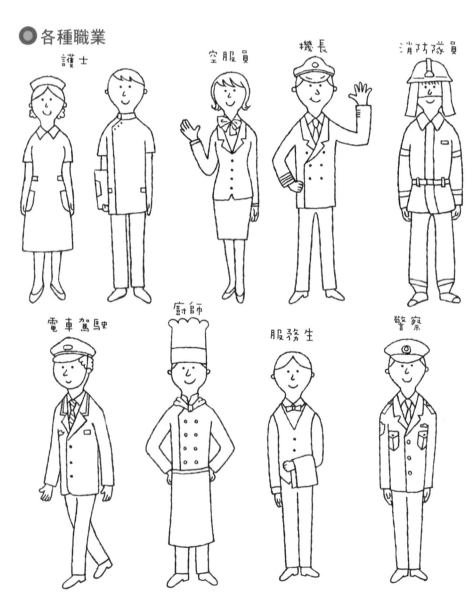

護士　　空服員　　機長　　消防隊員

電車駕駛　廚師　　服務生　　警察

Lesson 配合職業來完成插畫

戴上所從事職業的帽子

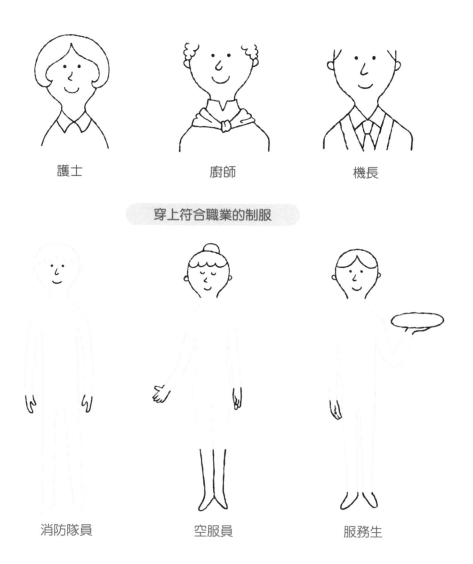

護士　　　　　　廚師　　　　　　機長

穿上符合職業的制服

消防隊員　　　　空服員　　　　　服務生

原創人物的作法

如果是只有自己才會畫的原創人物，就能在便條紙或信件展現自己的風格！請創造出幾種可愛或有趣的人物。

1・特徵

"CHARACTER" 就是性格、特質、人格之意。不限生物，交通工具或植物、食物等身邊的物品，幾乎都能成為CHARACTER。首先，畫出自己喜歡的形狀。

例如……

這種形狀　　　這種形狀　　　這種形狀　　　　　　　等等…

不管是什麼物品，一定會有特徵。

2・形象與臉

其次，添加臉看看。

在表情上表現出從特徵所感覺到的形象。

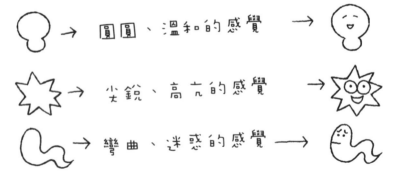

這樣，CHARACTER的原型就完成。

3・安排

加上手腳，穿上衣服來安排。留下最初感覺到的CHARACTER的形象，突顯特徵最重要！

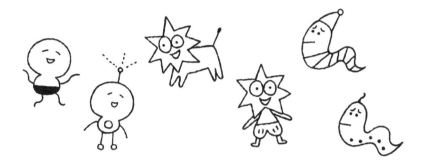

4・姓名

完成CHARACTER後，就取名字。依照形象直接取名字也可以……

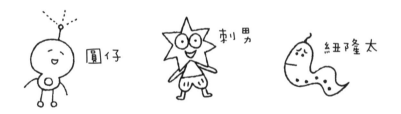

想像CHARACTER們的性格或日常生活來取名字也很有趣！

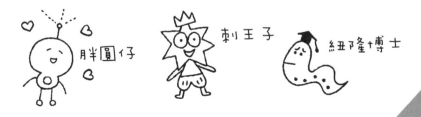

畫動物‧植物 看看

畫狗與貓

在動物中，畫身邊的狗與貓看看。狗與貓雖然同樣是四腳步行的動物，但骨骼卻稍有差異。只要意識形狀，就能畫出差異。

● 狗　　　　　　　　　● 貓

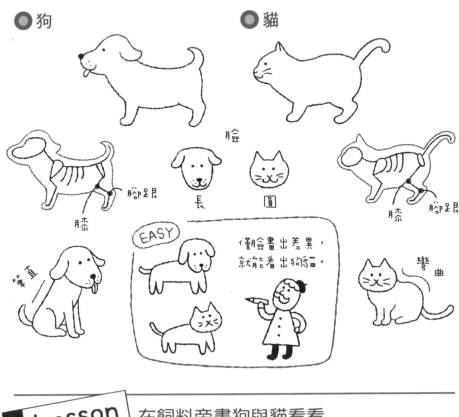

Lesson　在飼料旁畫狗與貓看看

畫鳥

鳥是以圓的形狀為基本。畫出種類差異的秘訣在於嘴與翅膀。意識各別的特徵來畫出差異。

● 各種鳥

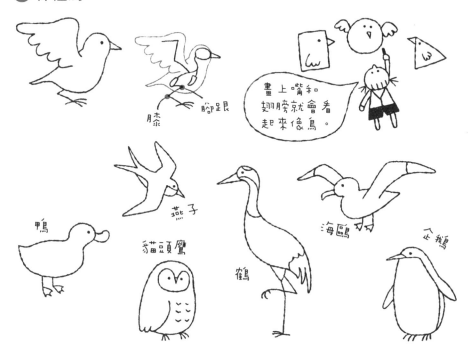

Lesson 畫停在樹枝的鳥看看

71

畫各種動物

除狗、貓、鳥之外，也畫自己喜愛的動物或在動物園看到的動物。只要把握正面、側臉、身體的特徵，就能畫成可愛的插圖。

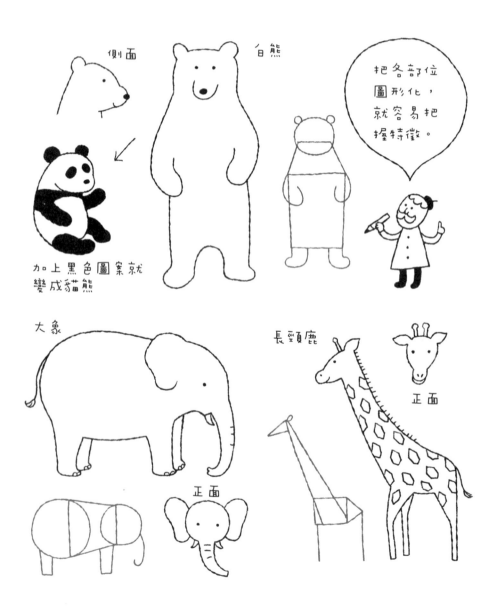

側面

白熊

把各部位圖形化，就容易把握特徵。

加上黑色圖案就變成貓熊

大象

長頸鹿

正面

正面

正面

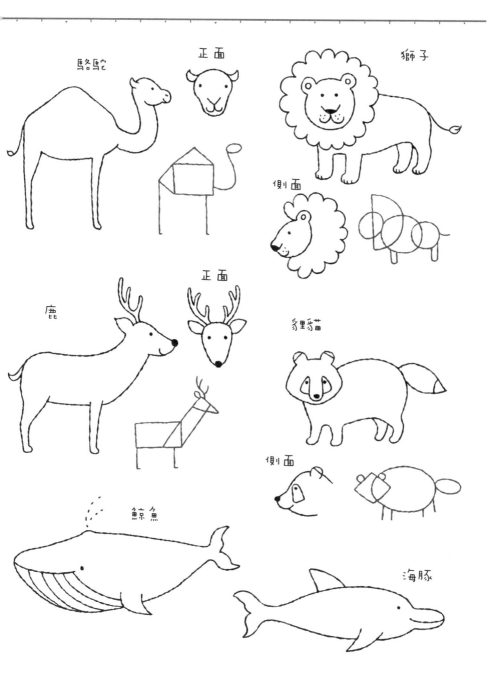

駱駝　正面　獅子

側面

鹿　正面

豹貓

側面

鯨魚　海豚

73

 在野生公園畫入各種動物！

畫入70～73頁練習的動物插畫。正在睡午覺或在天空飛翔、喝水等。讓野生公園
熱鬧起來。

畫十二生肖（天干地支）

畫能在賀年卡使用的十二生肖插圖。用自己畫的插圖裝飾，就能使賀年卡變得溫馨。或許也能向對方炫耀自己畫插圖的進步狀況！？

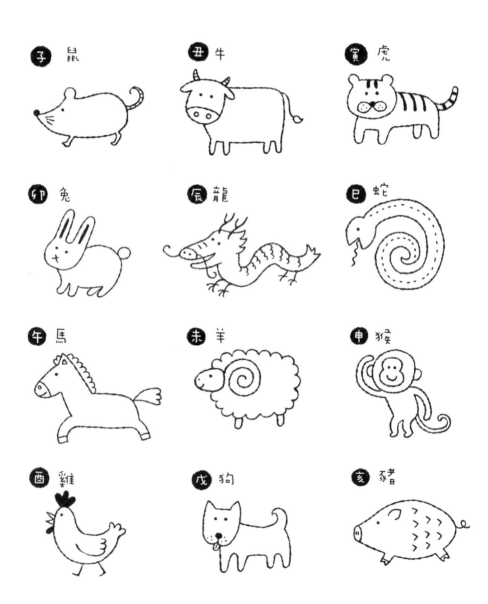

Lesson 完成賀年卡

HAPPY NEW YEAR

畫昆蟲

建議讓昆蟲的形態變形呈圓弧狀。意識觸角、腳、翅膀等特徵，藉由眼或口來顯出臉的可愛。

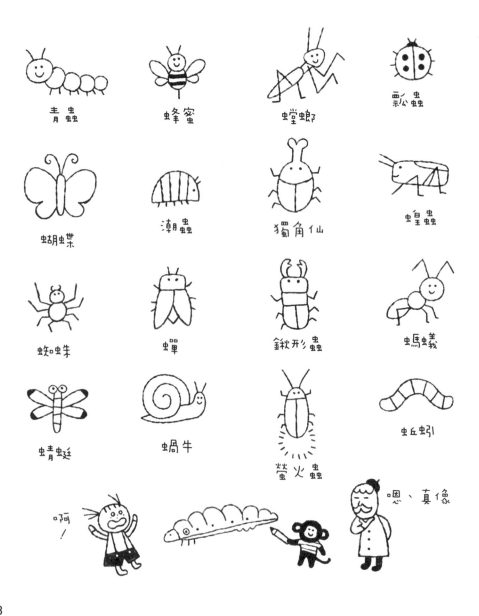

青蟲　　蜂蜜　　螳螂　　瓢蟲

蝴蝶　　潮蟲　　獨角仙　　蝗蟲

蜘蛛　　蟬　　鍬形蟲　　螞蟻

蜻蜓　　蝸牛　　螢火蟲　　蚯蚓

啊！　　嗯、真像

Lesson 畫各種昆蟲看看

畫樹葉‧樹木

以圓形或尖形等形狀來畫樹葉。樹木以樹葉繁茂或枯萎等狀態，畫出季節產生的差異。

● 各種形狀的樹葉

● 各種形狀的樹木

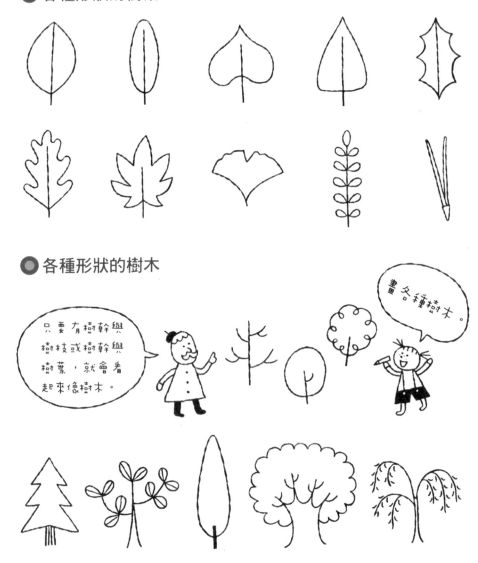

只要有樹幹與樹枝或樹幹與樹葉，就會看起來像樹木。

畫各種樹木。

Lesson 在公園畫許多樹木或樹葉

畫花

簡單描繪還是真實描繪，重點在於花瓣。依花的種類重疊花瓣，或是一筆畫成。

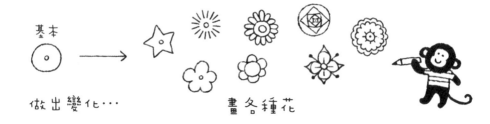

● 畫實際存在的花

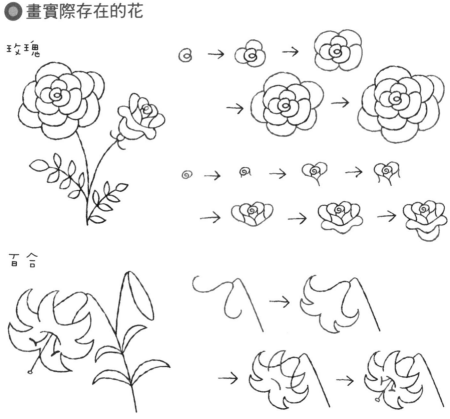

 在原野畫許多花

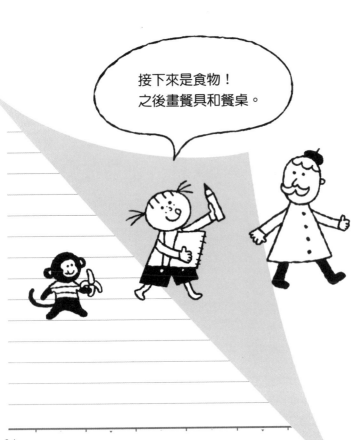

接下來是食物！
之後畫餐具和餐桌。

畫食物與小物

蔬菜・水果

蔬菜或水果，有不少類似的形狀。但不必畫出細部，畫出蒂或一部份的模樣就能
顯出差異。

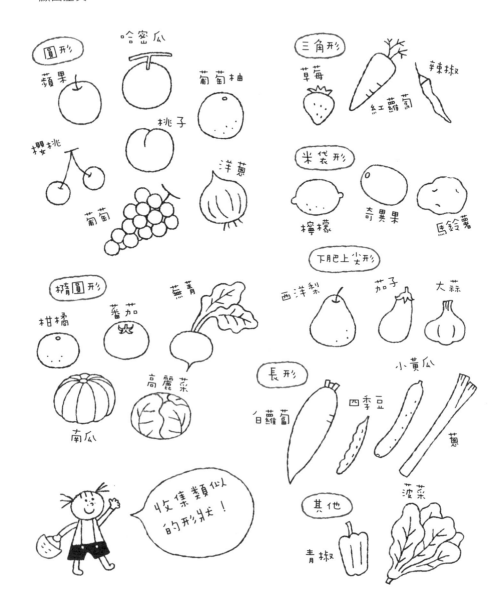

收集類似的形狀！

86

Lesson 在商店排列各種蔬菜或水果

FRUITS & VEGETABLES

歡迎光臨

畫各種食物

畫烹調好的熟食。米飯或麵條不要一粒一粒、一條一條畫，大致描繪即可。意識盛好的狀態或添加焦痕，就會看起來更美味。

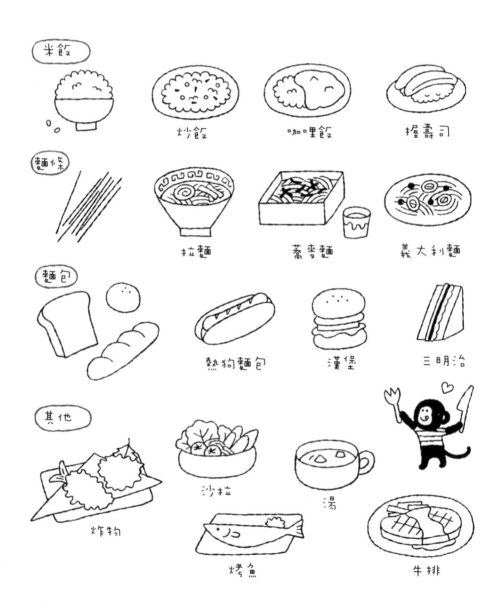

米飯

炒飯　咖哩飯　握壽司

麵條

拉麵　蕎麥麵　義大利麵

麵包

熱狗麵包　漢堡　三明治

其他

炸物　沙拉　湯

烤魚　牛排

Lesson 在餐桌上擺滿各式美味佳餚

畫甜點

把喜愛的甜點畫成插畫。如何把甜點畫得美味，要點在於頂飾與醬汁。畫上令人垂涎的裝飾！

● 各種甜點

圓形蛋糕

鮮奶油蛋糕

杯子蛋糕

蒙布朗

餅乾

甜甜圈

派

布丁

巧克力

糖果

冰淇淋

鯛魚燒

溫泉甜包子

麻糬

和菓子

Lesson 在自助餐檯或盤上擺放許多甜點

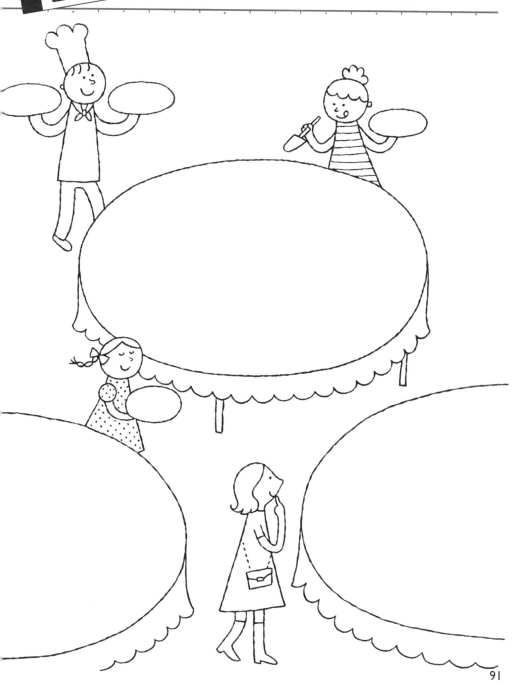

畫廚房用品

廚房有刀叉或盤子、玻璃杯、鍋子或平底鍋等，許多適合當做插圖的題材。畫得時後注意要意識到玻璃或不銹鋼等不同材質。

● 各種廚房用品

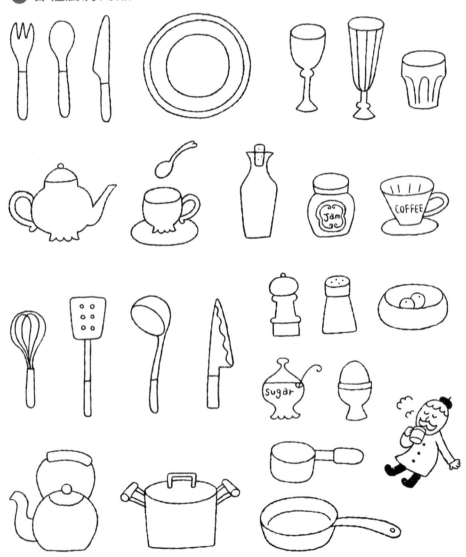

 Lesson 畫入廚房用品

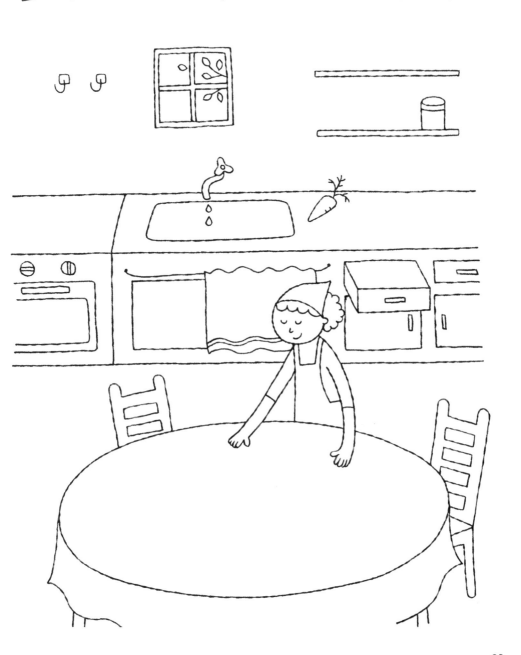

畫家具

畫家具時，首先仔細觀看全體，確實把握形狀。意識深度畫成立體。再加上裝飾就變成漂亮的室內裝潢。

（椅子）

（桌子）

家具基本上以箱型的物品居多。回想26頁來畫畫看。

燈具

櫥櫃

其他

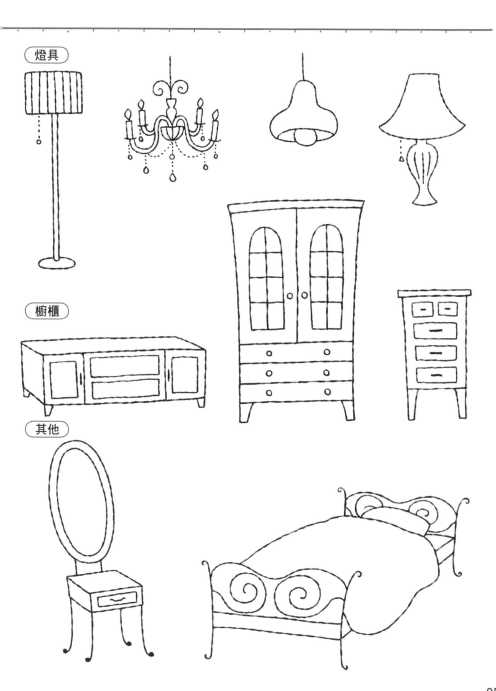

Lesson 擺放家具來完成漂亮的房間

參考94～95頁的插畫來畫入家具。陳列各式家具,變成自己想居住的房間。

畫景物或交通工具

畫春天的景物

想想春天的景色或節慶。在日本有女兒節、端午節、入學典禮等。畫出櫻花或蒲公英等植物，也能顯出春天的氣息。

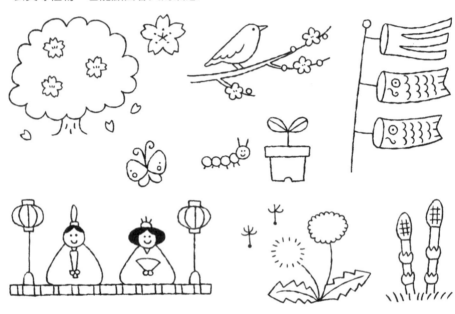

Lesson 在月曆上添加春天的氣息

畫夏天的景物

在炎熱的夏天，畫令人感覺清涼的插畫。有不少適合暑假問候的插畫，不妨畫畫看。

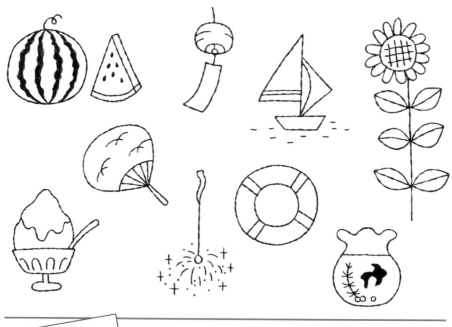

Lesson 完成暑假問候

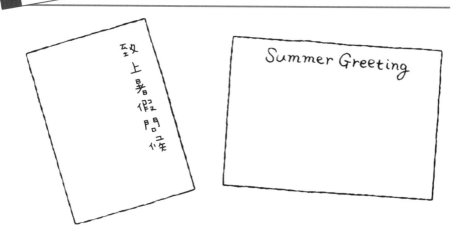

畫秋天的景物

秋天是收穫的季節。畫所看到的樹木果實或落葉。此外，也有中秋賞月或西洋萬聖節等節慶活動。

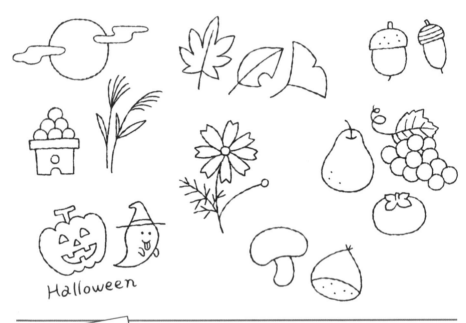

Halloween

Lesson 在信封信紙上添加秋天的氣息

畫冬天的景物

提到冬天，最重要的節慶活動就是西洋聖誕節與新年。光是聖誕節就能想出各種題材。只要畫出有溫馨氣氛的插畫即可。

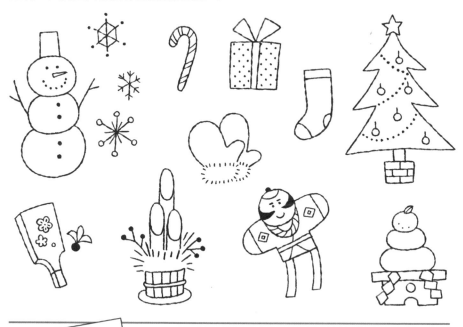

Lesson 完成適合冬天的問候卡

畫建築物

建築物可做為主要的插畫，也可當背景使用。有西式的建築、日式的建築等，各式各樣。也可向怪異形狀的建築物挑戰看看。

● 各種建築物

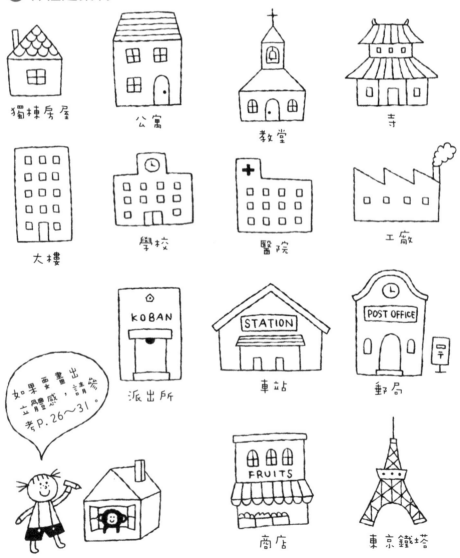

獨棟房屋　　公寓　　教堂　　寺

大樓　　學校　　醫院　　工廠

如果要畫出立體感，請參考P.26～31。

派出所　　車站　　郵局

KOBAN　　STATION　　POST OFFICE

FRUITS　　商店　　東京鐵塔

Lesson 在地圖上畫建築物

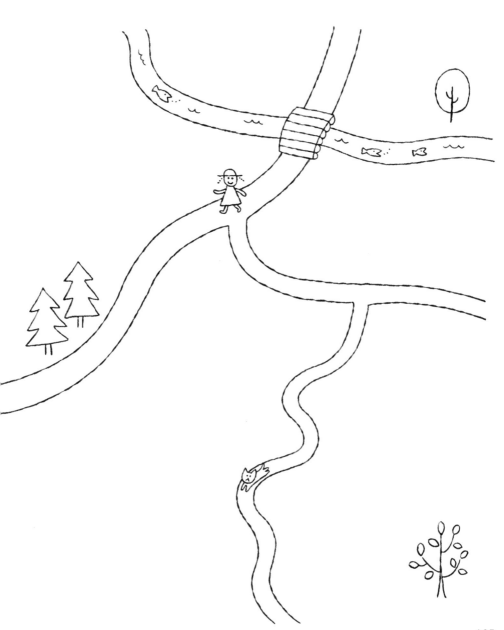

畫交通工具

汽車或電車不論從任何方向來看，都可以想像成重疊的箱子來描繪。飛機或船則是依所看的方向來改變形狀，因此可從自己好畫的角度來畫。

● 各種交通工具

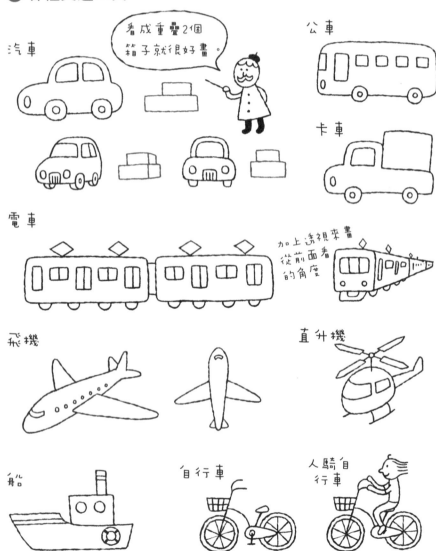

106

Lesson 畫入交通工具來完成插畫

畫插畫地圖

說明道路時最方便的工具就是插畫地圖。記住畫法，就能簡單描繪。比僅標示道路的地圖更容易了解，看的人也會感到有趣。

● 插畫地圖的畫法

1. 出發點在下、目的地在上來概略畫出道路。

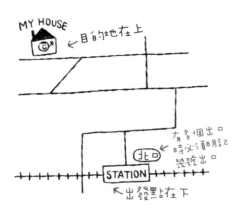

2. 畫出寬敞道路與狹窄道路的差異。

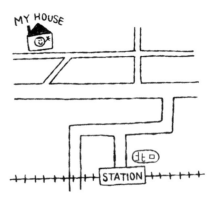

3. 畫出可做為路標的建築物來標示方位。

4. 以箭頭標示路線，再畫上樹木或小動物等就完成！

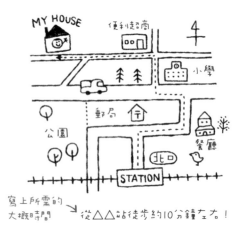

 畫從最近的車站到自家的插畫地圖

使插畫栩栩如生的著色方法

 幫蝴蝶著色看看

參考113～115頁解說的顏色形象與法則來著色看看。著色後，就在後頁複習！

使用明度 ···

■塗上暗沉的顏色　　　　　　　■塗上明亮的顏色

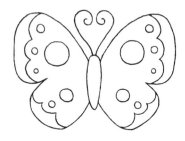　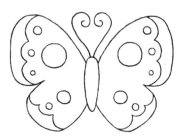

使用彩度 ···

■塗上鮮明的顏色　　　　　　　■塗上混濁的顏色

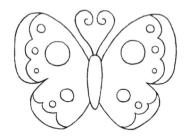　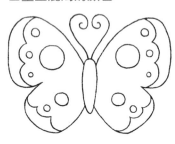

使用互補關係 ·································

■塗上艷麗的顏色　　　　　　　■塗上穩重的顏色

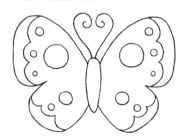　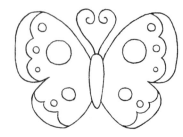

顏色的形象與法則

在112頁完成哪些顏色的蝴蝶呢？辛苦畫好的插畫，如果著色失敗，那就功虧一簣。顏色有形象與法則，了解之後再來著色就不會破壞插畫的氣氛。

● 顏色的形象

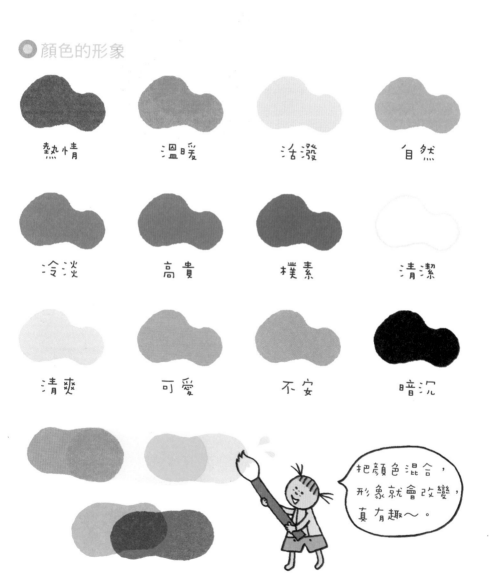

熱情　　溫暖　　活潑　　自然

冷淡　　高貴　　樸素　　清潔

清爽　　可愛　　不安　　暗沉

把顏色混合，形象就會改變，真有趣～。

◉ 使顏色相襯

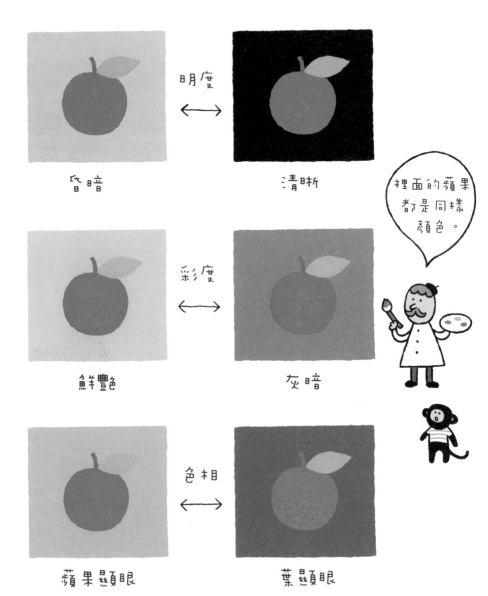

明度
←→
昏暗　　　清晰

彩度
←→
鮮豔色　　　灰暗

色相
←→
蘋果顯眼　　　葉顯眼

裡面的蘋果
都是同樣
顏色。

● 色相環　下圖是所謂的色相環。位於對角線上的顏色有互相突顯的效果。
稱為互補色。

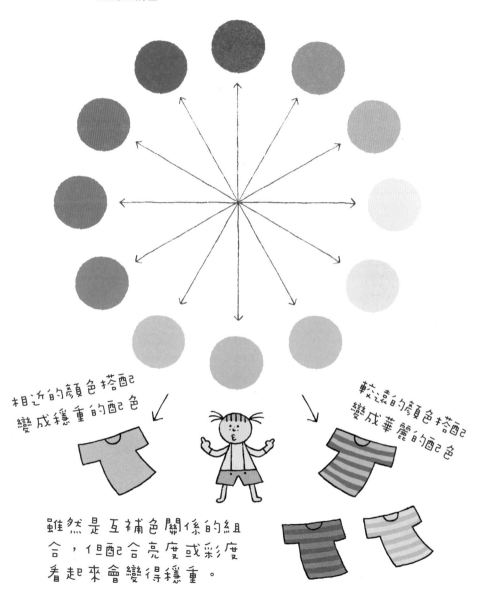

相近的顏色搭配
變成穩重的配色

較遠的顏色搭配
變成華麗的配色

雖然是互補色關係的組
合，但配合亮度或彩度
看起來會變得穩重。

115

著色的方法搭配

記住基本的著色方法後，接著開始來應用。雖是相同顏色，但如果形成濃淡或加上幻想的顏色，就能擴大插畫的範疇。

● 擴大顏色範疇就會顯出深度

● 輪廓線的畫法不同會使印象改變

● 以有別於實際的顏色來表現

利用想像力就會越來越有趣。

雪人　　　　　瓢蟲　　　　鮮奶油

 著色來完成插畫

把糖球塗上各種紅色

把糖球塗上各種藍色

不畫輪廓線來畫畫看

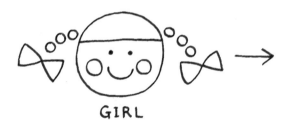

GIRL → GIRL

塗上自己喜愛的顏色看看

著色的技巧

接下來，將介紹更接近真實的表現技巧。以顏色的變化來表現光、影與質感。

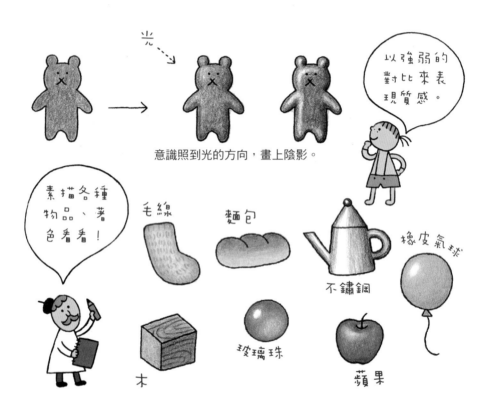

光

意識照到光的方向，畫上陰影。

以強弱的對比來表現質感。

素描各種物品、著色看看！

毛線

麵包

不鏽鋼

橡皮氣球

木

玻璃珠

蘋果

雖是相同的物品，但因光的強弱，顏色看起來也不同。

 意識陰影或質感來著色

畫上陰影　　　　　　　變成傍晚的風景

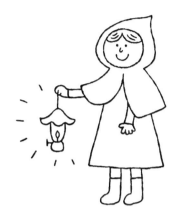

顯出質感來著色看看

橡皮氣球

毛線

不鏽鋼

木

蘋果

MILK

麵包

在此介紹利用前面練習的技巧所畫的插畫。請加以參考！

いつもありがとう

おめでとうございます

HAPPY WEDDING

HAPPY BIRTHDAY

MERRY CHRISTMAS

THANK YOU

HOLIDAY

SCHOOL

BIRTHDAY

TRAVEL

SHOPPING

摺信件看看！

在此介紹11頁所教的信件摺法。A4尺寸的紙最適合。

✽ 禮物摺紙

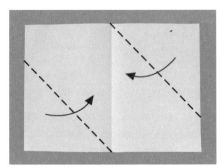

① 在正中央摺出摺痕，把右上與左下的角對準這條線來摺。

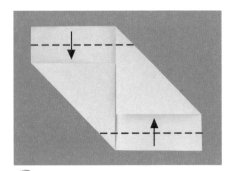

② 沿著摺線，向內側摺入。

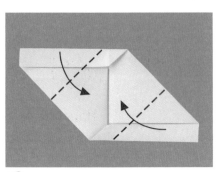

③ 把左右角對準中心線來摺。

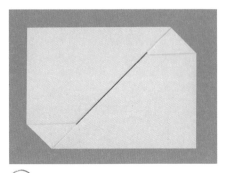

④ 把角插入重疊的部份。

完成！

✽ 小包摺紙

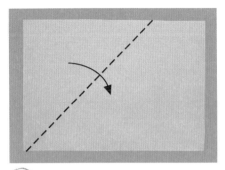

① 把左上角對準摺線來摺。

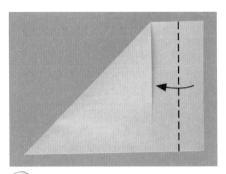

② 把①多出的部份摺一半。

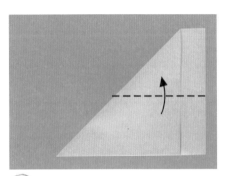

③ 向上摺,變成一半。

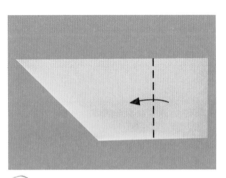

④ 如圖所示把右側摺一半。

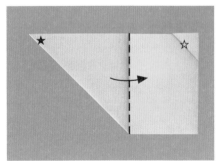

⑤ 摺一半使三角形變成長方形,把★摺入☆。

完成!

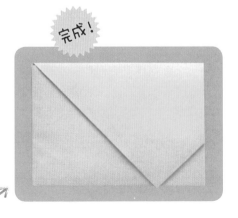

✽ 心形摺紙

① 向上摺使橫向變成一半。

② 在正中央摺出摺痕，沿著這條線向上摺。

③ 翻過來，把從三角形出來的部份向下摺，沿著摺痕敞開。

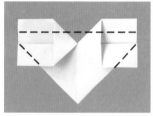

④ 把敞開部分的上半部再摺一半，把下面的角摺入內側。

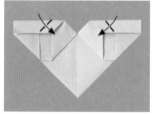

⑤ 依照摺線，輕輕摺出摺痕。

⑥ 用手指壓住★，摺疊使☆重疊。

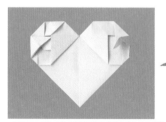

⑦ 把6重疊的部份插入在3敞開的縫隙。

完成！

✱ 襯衫摺紙

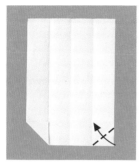

① 摺出摺痕在縱向形成 4等分。把左下角與 右下角向上摺。

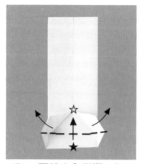

② 兩端向內側摺,把下 部向左右敞開,摺疊 使★與☆重疊。

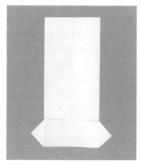

③ 結束②的作業後,就 變成這種形狀。

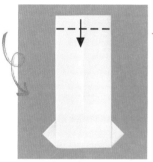

④ 翻過來,在距上方 2cm的位置向下摺。

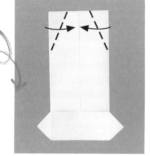

⑤ 翻過來,將左上角與右 上角往中心線摺疊。

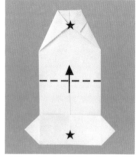

⑥ 向上摺使2個★重 疊。

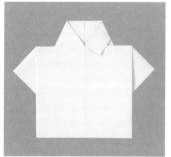

⑦ 把向上摺的部份插入下方重 疊的部份。

完成!

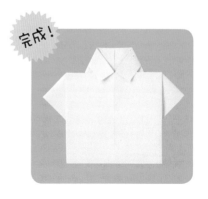

PROFILE

ささきともえ

插畫家。在御茶水美術專門學校學習製圖設計，
現在以自由插畫家的身份在書籍、廣告等處執
筆中。也經手信件戳章的綜合型錄，以及日本
HALLMARK的賀卡或TAKARATOMI的插畫。

ささきともえHP
http://www6.ocn.ne.jp/~tomoe/index_j.html

TITLE

沒基礎也ok！簡單插畫練習

STAFF

出版	三悦文化圖書事業有限公司
作者	ささきともえ
譯者	楊鴻儒
總編輯	郭湘齡
責任編輯	王瓊苹
文字編輯	闕韻哲
美術編輯	王瓊苹
排版	靜思個人工作室
製版	明宏彩色照相製版股份有限公司
印刷	桂林彩色印刷股份有限公司
代理發行	瑞昇文化事業股份有限公司
地址	台北縣中和市景平路464巷2弄1-4號
電話	(02)2945-3191
傳真	(02)2945-3190
網址	www.rising-books.com.tw
e-Mail	resing@ms34.hinet.net
劃撥帳號	19598343
戶名	瑞昇文化事業股份有限公司
本版日期	2013年7月
定價	240元

國家圖書館出版品預行編目資料

沒基礎也ok！簡單插畫練習 ／
ささきともえ作；楊鴻儒譯.
-- 初版. -- 台北縣中和市：三悦文化圖書，2010.03
128面；14.8×21公分

ISBN 978-957-526-947-0 (平裝)

1.插畫　2.繪畫技法

947.45　　　　　　　　　　99003849